>>> 前言

培養觀察力，
啟動學習的第一步

　　猜謎是中國自古就有的遊戲。它簡單有趣、形象生動的特點正好符合兒童想像豐富、好奇多問的特點，能深深吸引他們的注意力，滿足兒童學習知識、了解世界的心理需求，是一項深受兒童喜愛、家長歡迎的益智遊戲。

　　觀察力是開啟智力、認識事物的重要元素。小朋友正處於對甚麼都好奇的年紀，這種以簡單而巧妙的語言，勾畫出事物顯著特徵的謎語，最能吸引孩子的注意，讓他們在遊戲的快樂中輕鬆學到知識，開發智力。

　　我們從眾多兒童謎語中，精心選編了

四十三則訓練兒童觀察能力的謎語。在內容編排上採用了「謎題＋謎底＋知識寶庫」的模式。謎題的語言敍述通俗易懂，讀來朗朗上口，從各種不同的角度表現事物的特性。謎底是日常生活中常見的植物、動物、食物和器物，即使孩子平時沒有觀察事物的習慣，在猜謎的過程中，也能逐步培養出觀察事物的興趣和習慣，大大提高他們的觀察力和專注力。知識寶庫則進一步介紹這些常見事物的特性或容易被人誤解的地方，有趣而又能增廣見聞，小朋友一定會喜歡！

　　全書最後有一份「語文力大考驗」的有趣測驗題，小朋友可以看題目猜事物，讓孩子能夠在謎語中遊戲，在遊戲中學習，在學習中增長知識。

目錄

聚寶盆

姹紫嫣紅猜植物　第01題

仔細觀察植物的花朵、葉片、果實或根莖，從它們獨有的特色中，可以發現答案是甚麼喔！

牽藤藤，上籬笆，
藤藤開花像喇叭，
紫喇叭，白喇叭，
太陽出來美如畫。
（猜一種花）

◎有點難嗎？沒關係，給你一點小提示，
　這種植物在早晨開花喔！

※翻下頁，看謎底

牽牛花

>>> **為甚麼？**

順着藤向上攀爬生長，在太陽下開出朵朵有
紫有白、形狀如喇叭的花，這種植物不正是
牽牛花嗎？

知識寶庫

牽牛花原產於亞洲，葉子通常呈心形。花冠
呈漏斗狀，看起來像一支喇叭，所以也叫
「喇叭花」。花瓣總是向左旋轉生長，通常
早上開花，花色鮮豔美麗，但是中午就凋謝
了，所以也叫「朝顏」。

仔細觀察植物的花朵、葉片、果實或根莖,從它們獨有的特色中,可以發現答案是甚麼喔!

一隻大公雞,
天天在這裏,
晚上不進籠,
早上也不啼。
(猜一種花)

◎有點難嗎?沒關係,給你一點小提示,

謎底不是公雞喔!

※翻下頁,看謎底

雞冠花

>>> 為甚麼？

樣子像大公雞的植物不就是雞冠花嗎？

知識寶庫

雞冠花是草本植物，高度可達九十公分。它的花開在莖頂，而且上端通常扁化像雞冠一樣，所以叫「雞冠花」。色彩絢麗，有紅、黃、白三種顏色。花及種子都可以作收斂劑，有止血止瀉的功效。

02

仔細觀察植物的花朵、葉片、果實或根莖,從它們獨有的特色中,可以發現答案是甚麼喔!

有根不着地,綠葉開白花,到處去流浪,四海處處家。(猜一種水生植物)

◎有點難嗎?沒關係,給你一點小提示,
　這種植物生長在水中喔!

※翻下頁,看謎底

浮萍

>>> **為甚麼？**

浮在水面上，綠葉白花，常常隨波漂流，
這就是浮萍。

知識寶庫

浮萍的葉子薄而小，橢圓形，通常三葉集在
一起，葉子下面長有細小的鬚根，漂浮在水
面上，跟著水流到處為家，所以常用來形容
人行蹤不定，或四處流浪。池塘、湖邊及水
流緩慢的地方都可見到它的蹤跡。

仔細觀察植物的花朵、葉片、果實或根莖,從它們獨有的
特色中,可以發現答案是甚麼喔!

小小一姑娘,坐在水中央,
身穿粉紅襖,下著綠襬裙,
夏日綻笑顏,陣陣放清香。
(猜一種水生植物)

◎有點難嗎?沒關係,給你一點小提示,
　這是一種出淤泥而不染的植物喔!

※翻下頁,看謎底

荷花

▶▶▶ 為甚麼？

荷花不正是粉紅色的，並且長在水中央？
還有朵朵荷葉為「裙」，夏季開放並散放
清香。

知識寶庫

荷花自淤泥裏長出來卻清新美麗，歷來為人
們所稱讚。自北宋周敦頤寫了「出淤泥而不
染，濯清漣而不妖」的名句，荷花便成為
「君子之花」。睡蓮跟荷花很像，它的葉子
平貼水面，花色繁多，但是不會長出可供食
用的蓮子和蓮藕。

仔細觀察植物的花朵、葉片、果實或根莖，從它們獨有的特色中，可以發現答案是甚麼喔！

天南地北都能住，春風給我把辮梳，
溪畔湖旁搭涼棚，能撒雪花當空舞。
（猜一種植物）

◎有點難嗎？沒關係，給你一點小提示，
　這種植物有長長的枝條喔！

※翻下頁，看謎底

答案是

柳樹

>>> 為甚麼?

柳樹枝柔韌,葉狹長,春風一吹就好像在為它梳辮子一樣。春天開黃綠色花,種子上有白色毛狀物,成熟後隨風飛散。

知識寶庫

柳葉細細長長的,非常柔美,所以形容女孩子細細的長眉叫「柳葉眉」。宋朝的蘇東坡在杭州作官時,在西湖築起一道長堤,蓄水灌田,並在堤上種植許多楊柳,形成今天垂柳拂水、碧柳含煙的西湖十景之一的「蘇堤春曉」,很美喔!

追趕跑跳猜動物 第 01 題

仔細觀察動物的外形、顏色、動作或習性，從牠們獨有的
特性中，可以發現答案是甚麼喔！

臉上長管子，
頭邊綁扇子，

四根粗柱子，
一條小辮子。
（猜一種動物）

◎有點難嗎？沒關係，給你一點小提示，

　謎底是陸地上最大的哺乳動物喔！

※翻下頁，看謎底

大象

►►► 為甚麼？

鼻子像管子，耳朵像扇子，腿像柱子，尾巴是一條細細的小辮子，這樣的動物不正是大象嗎？

知識寶庫

大象是生活在陸地上最大的哺乳動物，有非洲象和亞洲象兩種。非洲象的耳朵比較大，個性較兇猛。大象長長的鼻子前端有指狀突起，可以像手指一樣拾取物品。上顎長有兩支白色長牙。

追趕跑跳猜動物　第02題

仔細觀察動物的外形、顏色、動作或習性，從牠們獨有的
特性中，可以發現答案是甚麼喔！

一艘潛艇不靠岸，海裏沉浮很安全，
不燒煤來不用油，煙筒冒水不冒煙。
（猜一種動物）

◎有點難嗎？沒關係，給你一點小提示，
　這是世界上最大的動物喔！

※翻下頁，看謎底

答案是

鯨

>>> 為甚麼？

生活在大海裏，頭頂冒水的動物是鯨。

知識寶庫

鯨噴水可不是為了玩，而是為了換氣。鯨是用肺呼吸的，換氣的時候，鯨就浮到海面上，用長在頭頂上的鼻孔呼氣。呼氣時會把鼻中積存的水和冷凝的水氣連同氣體一起排出，看起來就像噴泉一樣。

仔細觀察動物的外形、顏色、動作或習性，從牠們獨有的
特性中，可以發現答案是甚麼喔！

看那邊，有艘船，
一定有水！

沙漠裏，有艘船，
船上載着兩座山，
遠望好像筆架架，
近看滿身都是氈。
（猜一種動物）

水

快跑，
有水。

原來是船骸！

啊！

◎有點難嗎？沒關係，給你一點小提示，
　這種動物又被稱為「沙漠之舟」喔！

※翻下頁，看謎底

答案是

駱駝

>>> **為甚麼？**

背上有兩座「山」的動物，並且是人們行走在
沙漠裏的交通工具，不正是駱駝嗎？

知識寶庫

駱駝的胃可以貯存大量的水，駝峯裏還儲存
很多脂肪，當牠又累又渴時，脂肪會自動分
解成營養和水分，所以駱駝即使一星期不喝
水也不會渴死。牠有雙重眼瞼，可以阻擋風
沙，腳上肉墊適於沙漠行走，是沙漠中主要
的負重動物，有「沙漠之舟」的稱號。

仔細觀察動物的外形、顏色、動作或習性，從牠們獨有的
特性中，可以發現答案是甚麼喔！

樣子像吊塔，
身上布滿花，

跑步速度快，
可惜是啞巴。
（猜一種動物）

◎有點難嗎？沒關係，給你一點小提示，
　這種動物有很長的脖子喔！

※翻下頁，看謎底

長頸鹿

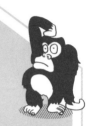

>>> 為甚麼？

樣子好像高高的吊塔，身上有花紋，跑步速度很快但是不能發聲的動物是長頸鹿。

知識寶庫

長頸鹿的脖子雖然很長，但是牠的頸骨跟人類一樣都是七塊，只不過每塊都長得特別長。牠的聲帶中間有淺溝，不能發聲。所以需要靠肺、胸腔和膈肌的幫助，很費力氣才能發出聲音。

仔細觀察動物的外形、顏色、動作或習性，從牠們獨有的特性中，可以發現答案是甚麼喔！

說牠是虎吧，
金錢印在黃襖上，

站在山上吼一聲，
嚇跑猴子嚇跑狼。
（猜一種動物）

◎有點難嗎？沒關係，給你一點小提示，
這種動物很有「錢」喔！

※翻下頁，看謎底

金錢豹

▶▶▶ 為甚麼？

身上有「金錢」印的兇猛動物不就是金錢豹嗎？

知識寶庫

金錢豹身上的「金錢」可不是我們現在用的錢的樣子喔！金錢豹全身顏色鮮亮，毛色棕黃，遍布黑色斑點和環紋，形成古錢狀斑紋，所以被稱為「金錢豹」。牠的動作敏捷，奔跑速度很快。

仔細觀察動物的外形、顏色、動作或習性，從牠們獨有的特性中，可以發現答案是甚麼喔！

身體肥，頭兒大，
臉兒長方寬嘴巴，

名字叫馬卻沒毛，
常在水中度生涯。
（猜一種動物）

◎有點難嗎？沒關係，給你一點小提示，
　這種動物很愛在泥地中洗澡喔！

※翻下頁，看謎底

27

答案是

河馬

>>> **為甚麼？**

頭大身體肥，臉又長又寬，就是河馬啊。

知識寶庫

河馬雖然在陸地上很笨重，在水下倒顯得體態輕盈，在水流中邁着太空步行走，要比游泳容易得多。牠們常常成羣生活在非洲的河、湖和沼澤中。

06

追趕跑跳猜動物　第**07**題

仔細觀察動物的外形、顏色、動作或習性，從牠們獨有的
特性中，可以發現答案是甚麼喔！

尖尖長嘴，細細長腿，
拖條大尾，生性狡猾。
（猜一種動物）

◎有點難嗎？沒關係，給你一點小提示，
　這種動物非常狡猾。

※翻下頁，看謎底

狐狸

>>> **為甚麼？**

嘴又長又尖，腿又細又長，尾巴很大，並且
生性狡猾的動物，不就是狐狸啊！

知識寶庫

「狐」和「狸」原本是不同的動物，不過
我們現在常用「狐狸」來稱呼「狐」這種
動物。狐狸如何狡猾呢？牠在逃跑時會以
「之」字形的路線混淆追蹤者的方向；如果
被人捉住，牠會裝死來迷惑人。人一大意，
牠就突然咬人一口，然後逃跑。

仔細觀察動物的外形、顏色、動作或習性，從牠們獨有的特性中，可以發現答案是甚麼喔！

家住叢林草原裏，身穿黑白條紋衣，
脾氣溫和心眼好，細聽動靜耳特靈。
（猜一種動物）

◎有點難嗎？沒關係，給你一點小提示，這種動物
能在非洲的草原上看到喔！

※翻下頁，看謎底

斑馬

>>> **為甚麼？**

生活在叢林草原，全身有黑白條紋的動物不就是斑馬嗎？

知識寶庫

通常黑色吸光，白色反光，所以斑馬身上黑白相間的條紋藉着對光線吸收和反射的差異，能破壞和分散身形的輪廓，讓敵人很難把牠們跟周圍的環境區分開來。

仔細觀察動物的外形、顏色、動作或習性，從牠們獨有的
特性中，可以發現答案是甚麼喔！

有個媽媽真奇怪，
身上帶個大口袋，
不放蘿蔔不放菜，
裏面放個小乖乖。
（猜一種動物）

◎有點難嗎？沒關係，給你一點小提示，
　我們只能在澳洲看到這種動物喔！

※翻下頁，看謎底

33

答案是

袋鼠

>>> 為甚麼?

有種動物身上有個用來裝孩子的大口袋,那是甚麼呢?當然是袋鼠了!

知識寶庫

小袋鼠在媽媽的肚子裏還沒發育完全就誕生了。為了自身的安全和正常生長,小袋鼠只能鑽進媽媽溫暖而舒適的育兒袋裏。袋鼠的前肢短小,後腿粗壯,善於跳躍。尾巴粗大,能平衡身體。

09

仔細觀察動物的外形、顏色、動作或習性，從牠們獨有的
特性中，可以發現答案是甚麼喔！

頭上長樹杈，
身上有白花，

四腿跑得快，
生長在山野。
（猜一種動物）

◎有點難嗎？沒關係，給你一點小提示，

　這種動物和梅花有關！

※翻下頁，看謎底

答案是

梅花鹿

>>> **為甚麼?**

頭上有樹杈一樣的角,身上有白色花紋,
跑得快,且生長在山野的動物,不就是
梅花鹿嗎?

┌─ **知識寶庫** ─┐

梅花鹿的毛色在夏季為栗紅色,無絨毛,在
背脊兩旁和體側下緣鑲嵌着許多排列有序的
白色斑點,狀似梅花,在陽光下還會發出絢
麗的光澤,因而得名。台灣的梅花鹿是體型
較大的特有品種。

仔細觀察動物的外形、顏色、動作或習性，從牠們獨有的特性中，可以發現答案是甚麼喔！

形狀像老鼠，
爬在樹枝上，

生活像猴子，
忙着摘果子。
（猜一種動物）

◎有點難嗎？沒關係，給你一點小提示，
　是很可愛的一種小動物喔！

※翻下頁，看謎底

答案是

松鼠

>>> 為甚麼？

長得像老鼠，卻喜歡爬上樹枝摘果子的動物，不正是松鼠嗎？

知識寶庫

松鼠有條很有用的大尾巴，它是松鼠蹦跳時的平衡器、寒冷時的棉被；此外，當松鼠從高樹上不小心掉下來時，大尾巴還能充當降落傘呢！松鼠會在秋天儲藏果實，有些被牠埋在地裏的果實沒有被吃掉，就會在來年春天發芽，所以牠也算是個小農夫呢！

仔細觀察動物的外形、顏色、動作或習性，從牠們獨有的特性中，可以發現答案是甚麼喔！

個子雖不大，
渾身是武器，
見敵縮成團，
看你奈我何。
（猜一種動物）

◎有點難嗎？沒關係，給你一點小提示，

這種動物渾身都是刺喔！

※翻下頁，看謎底

答案是

刺蝟

>>>> **為甚麼？**

個子小，卻渾身都可作武器，遇敵害時能將身體捲曲成球狀自我保護，這樣的動物是刺蝟。

知識寶庫

刺蝟最怕黃鼠狼，因為黃鼠狼會放臭屁。當刺蝟捲起來時，黃鼠狼就對着刺蝟放臭屁，刺蝟受不了就會逃跑。這時，早有準備的黃鼠狼就用力咬到刺蝟的嘴部，刺蝟就很難逃走了。

仔細觀察動物的外形、顏色、動作或習性，從牠們獨有的
特性中，可以發現答案是甚麼喔！

坐也是臥，立也是臥，行也是臥，臥也是臥。
（猜一種動物）

◎有點難嗎？沒關係，給你一點小提示，
　這種動物很像一根繩子喔！

※翻下頁，看謎底

41

蛇

>>> 為甚麼？

蛇是爬行動物，無論坐、立、行走還是
睡覺，都是臥在地上的。

知識寶庫

蛇身體圓而細長，沒有四肢，卻有很多肋骨，
每根肋骨都和腹部的鱗片連着。肋骨活動時牽
動鱗片也活動起來。蛇就靠着鱗片的展開和關
閉帶着身體爬行。蛇的舌頭細長，前端分叉，
常常快速伸出縮進，用來探測氣味。

追趕跑跳猜動物

仔細觀察動物的外形、顏色、動作或習性，從牠們獨有的
特性中，可以發現答案是甚麼喔！

坐也是立，立也是立，
行也是立，臥也是立。
（猜一種動物）

◎有點難嗎？沒關係，給你一點小提示，
　這種動物能奔騰千里喔！

※翻下頁，看謎底

43

答案是

馬

>>> **為甚麼？**

坐、立、行、臥都是站着的動物正是馬。

知識寶庫

馬的祖先生活在廣闊的草原地區，牠們有很
多天敵，唯一的辦法就是逃跑。由於很多天
敵都在夜間活動。為了迅速逃跑，馬兒只好
站着睡覺了。這一習慣一直保留到今天。

仔細觀察動物的外形、顏色、動作或習性，從牠們獨有的
特性中，可以發現答案是甚麼喔！

小時四隻腳，
大時兩隻腳，
老時三隻腳。
（猜一種動物）

◎有點難嗎？沒關係，給你一點小提示，
　這種動物可以建造房屋和城市喔！

※翻下頁，看謎底

45

答案是

人

>>> 為甚麼？

人小的時候手腳並用爬行，長大了就只用兩隻腳走路，到老了就拄着枴杖走路。

知識寶庫

希臘神話中有個獅身人面的怪獸名叫斯芬克士，牠向每個路過的人問這個謎語，如果回答不出就會被牠吃掉。牠吃掉了很多人，直到少年英雄伊底帕斯猜出謎底，這個怪物便投海而死。

走起路來畫梅花，
從早到晚守著家，
看見生人汪汪叫，
看見主人搖尾巴。
（猜一種動物）

◎有點難嗎？沒關係，給你一點小提示，
　這種動物是我們人類最忠實的朋友喔！

※翻下頁，看謎底

答案是

狗

▶▶▶ 為甚麼？

腳印像梅花，見人「汪汪」叫的看家動物是甚麼？就是狗啦！

知識寶庫

狗喜歡用尾巴來表達自己的心情。當牠見到熟悉的人或伙伴時會把尾巴高高舉起，拼命左右搖擺，這說明牠很高興；當牠害怕時會把尾巴夾在兩腿之間。

48

仔細觀察動物的外形、顏色、動作或習性，從牠們獨有的
特性中，可以發現答案是甚麼喔！

八字鬍鬚往外翹，
張口就是喵喵叫，
只會洗臉不梳頭，
夜行不用燈光照。
（猜一種動物）

◎有點難嗎？沒關係，給你一點小提示，
　這種動物會捉老鼠喔！

※翻下頁，看謎底

答案是

貓

>>> 為甚麼？

有着八字鬍鬚，會喵喵叫的動物是甚麼？
當然是貓啦！

知識寶庫

有人說貓的眼睛能發光，其實是貓的眼睛底
部有很多晶點，可以把夜晚微弱的光聚集起
來，再反射出去，看起來閃閃發亮，就像能
發光一樣。貓的瞳孔會隨光線強弱變化，光
線愈弱瞳孔愈大，即使在黑暗中也能捕捉老
鼠。

追趕跑跳猜動物 第**18**題

仔細觀察動物的外形、顏色、動作或習性，從牠們獨有的
特性中，可以發現答案是甚麼喔！

小小玲瓏一條船，
來來往往在江邊，

真壯觀的船隊！

風吹雨打都不怕，
只見划槳不掛帆。
（猜一種家禽）

◎有點難嗎？沒關係，給你一點小提示，

　這種動物有扁扁的嘴喔！

鴨子

>>> **為甚麼？**

在江裏不怕風吹雨打，像一艘只有槳沒有帆的
船，這種動物就是鴨子。

知識寶庫

鴨子的嘴巴扁平，有種帽簷向前突出的帽子
就叫「鴨舌帽」。鴨子的腳很短，走在路上
搖搖擺擺的樣子很可愛。但牠的腳趾間有
蹼，在水中可是靈活得很。牠的翅膀短小，
不擅長飛行。

仔細觀察動物的外形、顏色、動作或習性，從牠們獨有的特性中，可以發現答案是甚麼喔！

頂上紅冠戴，身披五彩衣，
能在天亮時，叫你起牀來。
（猜一種家禽）

◎有點難嗎？沒關係，給你一點小提示，這種動物
　頭上有紅紅的冠喔！

※翻下頁，看謎底

答案是

公雞

▶▶▶ 為甚麼？

頭有紅冠，身着花衣，並且鳴叫報時的動物就是公雞。

知識寶庫

公雞為甚麼在早晨啼叫呢？原來鳥類多半有領域性，公鳥常在清晨以鳴聲表示這裏是自己的地盤。公雞雖然不太會飛，卻也是一種鳥類，保有這種習性。在人類看來，就像在報時一樣。法國認為公雞不僅勇敢，而且能司晨報曉，是「光明」的象徵。

仔細觀察動物的外形、顏色、動作或習性,從牠們獨有的特性中,可以發現答案是甚麼喔!

顏色有白又有灰,
經過馴養很聰明,
可以當作聯絡員,
飛山越嶺把信送。
(猜一種鳥類)

◎有點難嗎?沒關係,給你一點小提示,這種動物
　是古代的郵差喔!

※翻下頁,看謎底

答案是

信鴿

▶▶▶ 為甚麼？

有白有灰，經過馴養後，可以當作聯絡員，幫人們送信的動物，不就是信鴿嗎？

知識寶庫

為甚麼鴿子認得回家的路呢？根據研究，鴿子白天可以利用太陽方位來辨識方向，在夜間則以星星辨識方位。那麼如果遇上沒有太陽的陰天，也看不到星星時，該怎麼辦呢？這時牠就會利用地球南北極形成的磁場來掌握飛行方向。

仔細觀察食物的形狀、味道、吃法或煮法，從它們獨有的特色中，可以發現答案是甚麼喔！

白色扁耳朵，
見水跳下去。
先沉底，後浮起。
（猜一種食品）

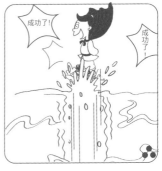

◎有點難嗎？沒關係，給你一點小提示，
　這種食物的形狀很像元寶喔！

※翻下頁，看謎底

餃子

>>> **為甚麼？**

白色、扁扁像耳朵一樣的食物，放進水裏先沉底，煮熟之後又浮起，這不就是餃子嗎？

知識寶庫

相傳餃子是東漢「醫聖」張仲景發明的。他用大鍋煎熬羊肉、辣椒和袪寒提熱的藥材，用麵皮包成耳朵形狀，煮熟後連湯帶食贈送給窮人。老百姓從冬至吃到除夕，抵禦了傷寒，治好了凍耳。此後人們模仿製作，稱為「餃耳」或「餃子」。

仔細觀察食物的形狀、味道、吃法或煮法，從它們獨有的
特色中，可以發現答案是甚麼喔！

個個圓又圓，
心中紅或綠，
白沙灘上滾，
清水河中沸。
（猜一種食品）

◎有點難嗎？沒關係，給你一點小提示，
　謎底和一月某個傳統節日名稱相同喔！

※翻下頁，看謎底

答案是

元宵

>>> **為甚麼？**

外面是白色的，餡是紅或綠的，放進水裏煮熟
就可吃的圓圓食品，就是元宵啦！

知識寶庫

「正月十五吃元宵」，早在宋代，民間就流
行一種元宵節吃的新奇食品。這種食品，
最早叫「浮元子」，也就是現在說的「元
宵」，生意人還稱它為「元寶」呢！元宵是
以餡料在竹籮上滾動沾粉製成的，和湯圓以
手搓揉的製作方式不同。

仔細觀察食物的形狀、味道、吃法或煮法，從它們獨有的
特色中，可以發現答案是甚麼喔！

白如玉，穿黃袍，
點點大，卻重要。
（猜一種農作物）

◎有點難嗎？沒關係，給你一點小提示，這種植物
在秋天一片金黃色，很漂亮喔！

※翻下頁，看謎底

稻子

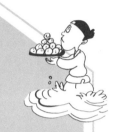

>>> **為甚麼？**

黃色的殼包着白色的小顆粒，在我們生活中又很重要的植物是甚麼呢？稻子啦！

知識寶庫

早期中國大陸移民台灣時引進的稻米屬於黏性較低的秈稻，日本據台時期則引進黏性較高的粳稻。為了區別這兩種米，就把早期引進的秈稻稱為「在來米」；後來日本人引進的黏性米則稱為「蓬萊米」。

仔細觀察食物的形狀、味道、吃法或煮法，從它們獨有的
特色中，可以發現答案是甚麼喔！

紫色身，開紫花，開過紫花結紫瓜，
紫瓜裏面裝芝麻。（猜一種蔬菜）

芝麻開門，掉芝麻。

◎有點難嗎？沒關係，給你一點小提示，
　這種蔬菜也叫「紅皮菜」喔！

※翻下頁，看謎底

茄子

>>> **為甚麼？**

莖是紫色，花也是紫色，果實也是紫色，裏面還有芝麻粒大的黑點，這不就是茄子嗎？

知識寶庫

茄子原產於印度，花紫色，果實大多也是紫色，也有白色和綠色的品種。茄子是為數不多的紫色蔬菜之一，也是餐桌上常見的蔬菜。在它的紫皮中含有豐富的維生素E和維生素P，是其他蔬菜比不上的。

仔細觀察食物的形狀、味道、吃法或煮法，從它們獨有的
特色中，可以發現答案是甚麼喔！

紫色衣，肉白細，煮過後，
衣兒肉兒都變色。（猜一種蔬菜）

◎有點難嗎？沒關係，給你一點小提示，
　這種蔬菜是紫色的喔！

※翻下頁，看謎底

答案是

茄子

>>> **為甚麼？**

茄子有紫色的外皮，白色的肉，皮和肉在煮過之後都會變色。

知識寶庫

茄子性涼、體弱胃寒的人不宜多吃。老茄子，特別是秋後的老茄子含有較多茄鹼，對人體有害，不宜多吃。油炸茄子會造成維生素P大量損失，沾麵糊後炸熟能減少這種損失。

仔細觀察食物的形狀、味道、吃法或煮法，從它們獨有的特色中，可以發現答案是甚麼喔！

瘦長的身材，
翠綠的皮膚，
全身是疙瘩，
醜了自己美了別人。
（猜一種蔬菜）

◎有點難嗎？沒關係，給你一點小提示，
　這種蔬菜能美容喔！

※翻下頁，看謎底

黃瓜

▶▶▶ 為甚麼？

哪一種瘦長的水果是綠色的皮，皮上有疙瘩看起來很醜，但有美容功效？就是黃瓜啦！

知識寶庫

黃瓜原名叫「胡瓜」，是漢朝張騫出使西域時帶回來的。後趙王朝的建立者石勒是胡人，他不准百姓在說話時使用「胡」字，所以「胡瓜」就被改為「黃瓜」。黃瓜利尿，清涼解渴，還可以切片敷在臉上，具有美白的功效。

酸甜苦辣猜食物 第07題

仔細觀察食物的形狀、味道、吃法或煮法，從它們獨有的
特色中，可以發現答案是甚麼喔！

泥裏一條龍，頭頂一個蓬，
身體一節節，滿肚小窟窿。
（猜一種食物）

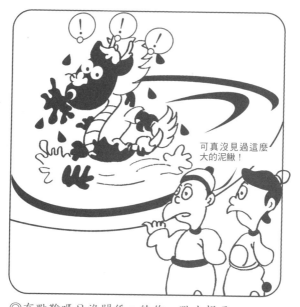

可真沒見過這麼
大的泥鰍！

◎有點難嗎？沒關係，給你一點小提示，
這種植物生長在池塘裏喔！

※翻下頁，看謎底

69

蓮藕

>>> 為甚麼？

生長在泥裏，頭上頂着一個蓬，身體是一節節的，並且裏頭有很多小洞的植物，不正是蓮藕嗎？

知識寶庫

蓮藕是蓮在泥裏的地下莖，折斷後有絲，所以有「藕斷絲連」這個詞語，通常用來比喻表面上好像已經斷了關係，實際上仍然牽掛着。蓮藕可以食用，也可以當藥。曬乾後磨製成藕粉，可以沖泡食用，營養豐富而且易於消化吸收。

酸甜苦辣猜食物　第08題

仔細觀察食物的形狀、味道、吃法或煮法，從它們獨有的
特色中，可以發現答案是甚麼喔！

一個黃媽媽，一生手段辣，
老來愈厲害，小孩最怕她。
（猜一種調味料）

還不快回去讀書！

◎有點難嗎？沒關係，給你一點小提示，感冒的時候
可以用這種植物煮湯喔！

※翻下頁，看謎底

答案是

薑

>>> **為甚麼？**

有句話：「薑還是老的辣」，由此就可猜出謎底是薑。

知識寶庫

薑是一種草本植物，我們食用的部位是它的地下莖，呈不規則的塊狀，黃色，味道辛辣，是很好的調味品，也可以入藥。受寒時喝一碗熱薑湯，馬上覺得全身血液循環舒暢，非常暖和。

仔細觀察食物的形狀、味道、吃法或煮法，從它們獨有的
特色中，可以發現答案是甚麼喔！

兄弟七八個，圍着柱子坐，
長大一分家，衣服就扯破。
（猜一種調味料）

◎有點難嗎？沒關係，給你一點小提示，
　這種植物的味道很重喔！

※翻下頁，看謎底

蒜

>>> **為甚麼?**

一個果實裏有七八瓣挨在一起,如果大家一分開,外面的皮就被扯破,就是蒜啦!

知識寶庫

蒜是百合科的植物,我們食用的部位是它位在地下的鱗莖。中國醫學認為大蒜性溫,吃了之後可以暖脾胃,消症積,有解毒、殺蟲的功效喔!大蒜味道強烈,食用後可以嚼茶葉來去除臭味。

09

仔細觀察食物的形狀、味道、吃法或煮法，從它們獨有的
特色中，可以發現答案是甚麼喔！

紅手指，綠手指，
有人害怕有人愛。
（猜一種調味料）

◎有點難嗎？沒關係，給你一點小提示，
　這種蔬菜很辣喔！

※翻下頁，看謎底

辣椒

>>> **為甚麼？**

辣椒有紅的也有綠的，像手指一樣。有的人喜歡吃，有的人卻害怕它的辣。

知識寶庫

辣椒原產於南美，具有殺菌、防腐、調味、營養、驅寒等功能，所以在日常菜肴中加入一點辣椒，對身體的健康大有益處喔！

仔細觀察器物的外形、顏色、作用或用法，從它們獨有的
特色中，可以發現答案是甚麼喔！

有風不動無風動，
不動無風動有風。
（猜一種生活用品）

◎有點難嗎？沒關係，給你一點小提示，
　這個東西我們夏天常使用喔！

※翻下頁，看謎底

77

扇子

>>> **為甚麼？**

有風的時候人們不動它，沒有風的時候用了它就有風，這就是扇子啊！

知識寶庫

大家都知道扇子是用來扇風的，可是據說中國最早的扇子是一種裝飾品。在周代，王和后的車子都有「扇子」，用來遮蔽風塵，那時叫「障扇」；後來的皇帝和高官出行的儀仗中，都有大障扇，以顯示威風。

食衣住行猜器物　第02題

仔細觀察器物的外形、顏色、作用或用法，從它們獨有的
特色中，可以發現答案是甚麼喔！

獨木造高樓，
沒瓦沒磚頭，

人在水下走，
水在人上流。
（猜一種生活用品）

◎有點難嗎？沒關係，給你一點小提示，
　下雨的時候要用到這件東西喔！

※翻下頁，看謎底

傘

>>> 為甚麼？

一根「木」支着一個沒瓦沒磚的「樓」，下雨的時候，水在「樓」上流，人在水下走，這「樓」不就是傘嗎？

知識寶庫

據說四千多年前，在一次傾盆大雨中，有個孩子頂着一張荷葉擋雨。可是四面向上的荷葉積了不少雨水，漸漸頂不住了。孩子靈機一動，把荷葉翻過來扣在頭上。人們由此發現傘形的東西有擋雨的作用，於是傘便應運而生。

食衣住行猜器物　第 **03** 題

仔細觀察器物的外形、顏色、作用或用法，從它們獨有的
特色中，可以發現答案是甚麼喔！

尖長嘴，鐵刺骨，
咬一口，走一步。
（猜一種日常用品）

◎有點難嗎？沒關係，給你一點小提示，
　這個物品在做衣服的時候常常用到喔！

※翻下頁，看謎底

答案是

剪刀

>>>> **為甚麼？**

用鐵做的，形狀像尖尖的長嘴，「咬」
一口，走一步，不就是我們常用的
剪刀嗎？

知識寶庫

中國現存最早的剪刀打造於兩千多年前的西
漢。它的外形與現代的剪刀不同，只是把一
根鐵條的兩端錘鍊成刀狀，並磨出鋒利的
刃，然後把鐵條彎成「S」字形，使兩端的
刀刃相對應。這樣剪刀在不用時是自然張開
的；使用時，人們把兩端的刀刃一按，就能
剪斷要剪的東西。

仔細觀察器物的外形、顏色、作用或用法，從它們獨有的
特色中，可以發現答案是甚麼喔！

身體細長，
兄弟成雙，
光愛吃菜，
不愛喝湯。
（猜一種日常用品）

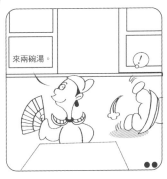

◎有點難嗎？沒關係，給你一點小提示，

　這個物品在我們吃飯時使用喔！

※翻下頁，看謎底

筷子

>>>> **為甚麼？**

形狀細長，並且要成雙使用，只能用來吃菜不能用它喝湯的日常用具是甚麼？筷子啦！

知識寶庫

筷子是中國人發明的取食器具。原本叫「箸」，和「住」同音。古代江南水鄉行船忌諱停「住」不能行動，所以改稱為「筷」。

04

仔細觀察器物的外形、顏色、作用或用法，從它們獨有的
特色中，可以發現答案是甚麼喔！

我的身體細又長，
頭上長毛身上光。

從來就愛講衛生，
天天嘴裏走兩趟。
（猜一種盥洗用品）

◎有點難嗎？沒關係，給你一點小提示，
　這個物品在刷牙的時候要用喔！

※翻下頁，看謎底

牙刷

>>> **為甚麼？**

身體細長，一頭有毛，每天會進我們嘴裏兩次
的日常品是甚麼？牙刷啦！

知識寶庫

知道每次刷完牙後，應該怎麼放牙刷嗎？要
用清水將牙刷毛沖淨甩乾，將牙刷頭向上放
入漱口杯中，讓它充分乾燥，這樣可以防止
細菌在刷毛上繁殖喔！

仔細觀察器物的外形、顏色、作用或用法，從它們獨有的
特色中，可以發現答案是甚麼喔！

小黑人兒細又長，
穿着木頭花衣裳。
畫畫寫字它全會，
就是不會把歌唱。
（猜一種文具）

◎有點難嗎？沒關係，給你一點小提示，
　這個物品有細細的芯喔！

※翻下頁，看謎底

鉛筆

>>> 為甚麼？

被裹在木頭裏面，黑黑細細的，能畫畫寫字卻
不能唱歌的文具，當然就是鉛筆啦！

知識寶庫

十五世紀發現石墨礦時，並不知道石墨的成
分，就稱石墨為「黑鉛」。大約在一四九二
年，英國開始有人使用石墨製成筆，就稱為
「鉛筆」。直到一七七九年，科學家才知道
石墨是碳的一種形式。所以我們用的鉛筆，
其實並不含鉛。

仔細觀察器物的外形、顏色、作用或用法，從它們獨有的
特色中，可以發現答案是甚麼喔！

硬舌頭，尖嘴巴，
不吃飯，光喝茶，
只寫字，不說話。
（猜一種文具）

◎有點難嗎？沒關係，給你一點小提示，
　這是寫字要用的東西喔！

※翻下頁，看謎底

答案是

鋼筆

▶▶▶ 為甚麼？

又尖又硬，可吸水，並能寫字的東西，不就
是鋼筆嗎？

知識寶庫

十九世紀，一個叫華特曼的英國人在簽合
約時，因羽毛筆漏水而失掉了合約。華特
曼深受刺激，最後他根據植物體內毛細管
輸送液體的原理，發明了鋼筆。筆身內有
墨水管，寫字時墨水由管中經金屬筆尖流
出，不易沾手。

一根小木棍，
頂個圓粒兒，
哧地擦一下，
帶來光和熱。
（猜一種日常用品）

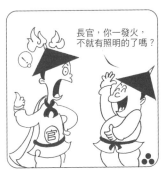

◎有點難嗎？沒關係，給你一點小提示，
　這種物品使用不當會造成火災喔！

※翻下頁，看謎底

答案是

火柴

▶▶▶ 為甚麼？

一根小木棍頂頭有個小圓粒，「哧」地擦一下，便可燃燒帶來光與熱的日常用具，不正是火柴嗎？

知識寶庫

為甚麼火柴頭和火柴盒的側面磨擦一下就可以燃燒了呢？因為火柴頭和火柴盒側面分別附有一些化學物質，當它們摩擦時就產生化學反應，從而引燃火柴頭上的易燃物質。

08

語文力大考驗

一、猜猜我是誰：你認得這些植物是誰嗎？

　　1.一早起牀吹喇叭，我是（　　　　　　）。

　　2.只長紅冠不報時，我是（　　　　　　）。

　　3.跟着流水東西漂，我是（　　　　　　）。

二、叫我第一名：這些動物都是第一名。你知道
　　牠們是誰嗎？

　　1.陸地上就屬我最大，我叫（　　　　　）。

　　2.海裏面就屬我最大，我叫（　　　　　）。

三、記憶力大考驗：底下的題目是在知識寶庫中
　　有提到過的唷！仔細回想，看看你的記憶力
　　有多高？

　　1.通常早上開花，但是中午就凋謝了，所以也
　　　稱作「朝顏」的是（　　　　　）。

　　2.「出淤泥而不染」的「君子之花」是（　　）。

　　3.脖子長長跑步快，可惜是啞巴的動物是（　　）。

　　4.帶着大大的口袋，澳洲常見的動物是（　　）。

　　5.有「沙漠之舟」之稱的動物是（　　　）。

　　6.（　　　　　）葉子薄而小，橢圓形，漂浮在
　　　水面，跟着水流到處為家。

　　7.黑色吸光，白色反光，（　　　　　）黑白相
　　　間，讓人眼花撩亂。

　　8.（　　　　　）百合科植物，有解毒，殺蟲的功
　　　效，吃完滿嘴臭味。

9. 生活在大海裏，頭頂會冒水的動物(　　　)。

10. 放進水裏先沉底，煮熟之後浮起來，白白扁扁像耳朵是(　　　)。

四、小小萬事通：底下這些特殊的動植物，在前面的知識寶庫裏面都有介紹過唷！把你知道的答案填在底下，如果答不出來，趕快翻翻書，找一找。

1. 蓮藕是植物的根還是莖呢？

2. 黃瓜跟胡瓜有甚麼關係？

3. 你知道為甚麼鴿子認得回家的路嗎？

五、我是觀察力小達人：

底下有四個物品，寫出你觀察到的四個重要特徵，把寫出來的特徵，拿去考考同學或爸媽，看看他們能不能猜得到，測驗一下你的觀察功力有多高！

1. 電視

特徵一：_____

特徵二：_____

特徵三：_____

特徵四：_____

2. 羽毛球

特徵一：_____

特徵二：_____

特徵三：_____

特徵四：_____

參考答案

一：1.桌子上花（瓶／花） 2.種荳芽花 3.活芽

二：1.大象 2.蜜蜂

三：1.桌子上花 2.茶杯花 3.美麗鳥 4.螢蟲 5.蝴蝶

6.沙浮 7.跳馬 8.掛吊 9.騎馬 10.水餃

四：

1. 連接各花北在本範篇的地下了。

2. 與你几何名叫「的几」，若漢語拼音讀出他像我很特別的人，你才准把我認為值得他用「的」字，所以「的几」，就填寫為了「弄几」。

3. 練子有天才可以利用大象方法去練習講方法，並是問則以還有更準確方位，那麼和這裡謹讓上沒有大隊的停了天，北有各北到到直直時，他就每利用恰相南北的北方的祭的滋應該求準提進行方向。

語文遊戲真好玩 05

猜猜謎識萬物①

作　者：史遷
負責人：楊玉清
總編輯：徐月娟
編　輯：陳惠萍、許齡允
美術設計：游惠月

出　版：文房(香港)出版公司
2017年5月初版一刷
定　價：HK$30
ISBN：978-988-8362-94-3

總代理：蘋果樹圖書公司
地　址：香港九龍油塘草園街4號
　　　　華順工業大廈5樓D室
電　話：(852) 3105 0250
傳　真：(852) 3105 0253
電　郵：appletree@wtt-mail.com

發　行：香港聯合書刊物流有限公司
地　址：香港新界大埔汀麗路36號
　　　　中華商務印刷大廈3樓
電　話：(852) 2150 2100
傳　真：(852) 2407 3062
電　郵：info@suplogistics.com.hk